翰墨字帖　历代经典碑帖集粹

孙过庭书谱

翰墨字帖编委会　编

浙江人民美术出版社

前　言

中国书法源远流长，碑帖荟萃，名家辈出。我们从中国书法发展演变的历史入手，选取篆书、隶书、楷书、行书、草书等历代名家的经典碑帖，编写了这套《翰墨字帖－历代经典碑帖集粹》丛书。

学习书法，临习碑帖是登堂入室的必由之路。可是上下几千年，碑帖数万种，究竟从何学起，确实是一个值得研究的课题。

纵观书法名家的成才之路，有两点是必须引起注意的。第一，他们都是临古代碑帖，很少学当代书家的字。第二，古代碑帖中，他们又非常注重临习名家、大家的名帖。

《翰墨字帖－历代经典碑帖集粹》丛书是一套深入浅出，通俗易懂，适合于中小学生及初级书法爱好者自学的书法用书，也是各种书法培训班的最佳摹本和教材。

草书是汉字的主要书体之一，有草稿、草率之意，特点是书写流利、结构简练。草书大致可分为章草、今草和狂草三类。

章草是隶书的草写，字字分别，不相连属，笔画中既有隶书的波磔，也有草书的率意。西汉史游为章草之祖，传世作品有《急就草》。东汉杜度，汉章帝时任齐相，以章草名世，汉章帝允许他用章草奏事，其章草"超前绝后，独步无双"。其弟子崔瑗、皇象之章草华美不足，古雅有余。现存最早的章草墨迹则是陆机的《平复帖》。

狂草又称大草，即恣肆放纵的草体，字体忽小忽大，笔画连绵缠绕，神采飞扬，气势磅礴。书写狂草，必须有精湛的书艺、博大的胸怀、超乎常人的想像力与力扛千钧的爆发力，诚如刘熙载在《艺概》中所说："欲作草书，必须释智遗形，以致于超鸿濛，混希夷，然后下笔。古人言：'匆匆不及草书'有以也。"唐代张旭嗜酒如命，每每大醉狂呼，笔走龙蛇；头濡墨而书，醒后再书，不可复得。怀素性格疏放，心胸坦荡，纵横不群，迅疾骇人，"粉壁长

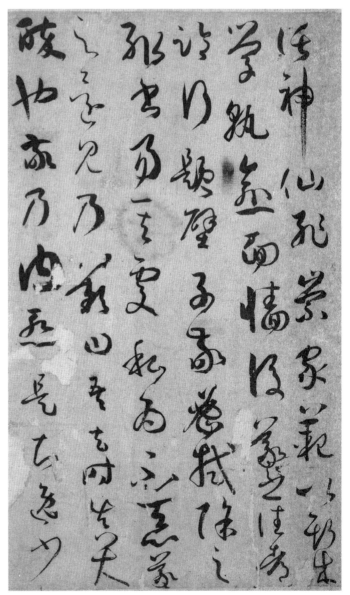

书谱

2

廊数十间，兴来小豁胸中气。忽然绝叫三五声，满壁纵横千万字"，当是怀素书写草书时的真实状态。宋代的黄庭坚是狂草继往开来的中流砥柱，他曾坦言，在狂草书坛上"数百年来，唯张长史、永州狂僧怀素及余三人悟此法耳"。平心而论，即使黄庭坚身后的近千年中，狂草大家也不多见，屈指算来，也仅有祝允明、王铎等两三家而已。

今草又称新草、小草，字体匀称，或连或断。其创始人究竟是谁？张怀瓘的《书断》认为是张芝。他说，张芝"尤善章草书，出诸杜度、崔瑗，龙骧豹变，青出于蓝，又创为今草，天纵颖异，率意超旷，……精熟神妙，冠绝古今。"而蔡希综则认为是王羲之，他在《法书论》中说："晋世右军，特出不群，颖悟斯道，乃除繁就省，创立制度，谓之新草，今传《十七帖》是也。"笔者认为，任何一种书体的形成，决不是一两个人凭空臆造的，都是经过无数人在长期不断的使用过程中逐渐改进与完善，最后才能约定俗成，只不过张芝与王羲之对今草的形成贡献最大而已。今草的代表人物，除了张芝与王羲之，还有晋代的王献之、隋代的智永、近代的于右任，此外，唐代的孙过庭则是其中的佼佼者。

孙过庭（约648—703），名虔礼，字过庭，吴郡（今江苏苏州）人。唐垂拱年间书法家、书法理论家，官右卫胄曹参军、率府录事参军。唐代著名诗人陈子昂曾为其作墓志铭，在墓志铭中，称孙过庭一生郁郁不得志，"四十见君，遭谗慝之议"，"志竟不遂，遇暴疾，卒于洛阳植业里之客舍"。《书断》称"过庭博雅有文章，草书宪章二王，工于用笔，俊拔刚断，尚异好奇，凌越险阻。然所谓少功用，有天才。真行之书，亚于草矣。尝作《运笔论》，亦得书之旨趣也。与王秘监相善，王则过于迟缓，此公伤于急速，使二子宽猛相济，是为合矣"。孙过庭自幼家境贫寒，但勤奋好学，知识渊博，善于临摹古人书法。其临摹的作品，与真品相差无几，往往使人真赝莫辨。据他在《书谱·序》中自述："余志学之年，留心翰墨，味钟张之余烈，把羲献之前规，极虑专精，时逾二纪，有乖入木之术，无间临池之志。"由此可知，他十五岁时就临摹研习了钟繇、张芝、王羲之、王献之的大量碑帖，打下了坚实的书法基础。中年时做过率府录事参军的小官，但不久即遭小人陷害，丢官回家。回家后贫病交加，但他想干一番大事业以求扬名千古的意志却更加坚定。他专心致志地分析各家作品，钻研古代的书法理论，取其精华，弃其糟粕，终于完成了我国书法史上的旷世杰作——《书谱》，因篇末提到"撰为六篇，分成两卷"，而今只见卷上，故有人认为这卷上仅是序言，正文没能流传下来。在序言中，他对书法溯源竞流，评古论今，颇多真知灼见。所写草书，笔势纵横，锋颖凌厉，达到了出神入化的境界，因而备受历代书家的推崇。《宣和书谱》称孙过庭"得名翰墨间，作草书咄咄逼羲、献，尤妙于用笔，俊拔刚断，出于天才，非功用积习所至"。王世贞说："《书谱》浓润圆熟，几在山阴堂室，后复放纵，有渴猊游龙之势。"刘熙载《艺概》则说："孙过庭草书，在唐为善宗晋法。其所书《书谱》，用笔破而愈完，纷而愈治，飘逸愈沉着，婀娜愈刚健。"传世书迹，除《书谱·序》外，《千字文》、《北山移文》、《景福殿赋》、《蜀都赋》、《狮子赋》多为伪托之作。

书谱卷上。吴郡孙过庭撰。夫自古之善书者。汉魏有钟张之绝。晋末称二王之妙。王羲之云。顷寻诸名书。钟张信为

4

绝伦。其余不足观。可谓钟张云没。而羲献继之。又云。吾书比之钟张。钟当抗行。或谓过之。张草犹当雁行。然张精熟。池水尽墨。假令寡人耽之若此。未

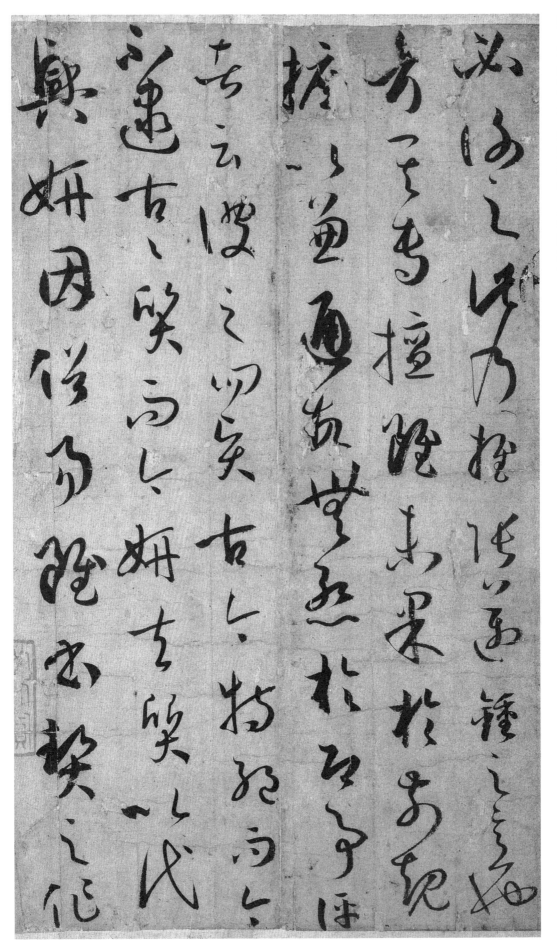

必谢之。此乃推张迈钟之意也。考其专擅。虽未果于前规。摭以兼通。故无惭于即事。评者云。彼之四贤。古今特绝。而今不逮古。古质而今妍。夫质以代兴。妍因俗易。虽书契之作。

适以记言。而淳醨一迁。质文三变。驰骛沿革。物理常然。贵能古不乖时。今不同弊。所谓文质彬彬。然后君子。何必易雕宫于穴处。反玉辂于椎轮者乎。又云。子敬之不及逸少。犹逸少

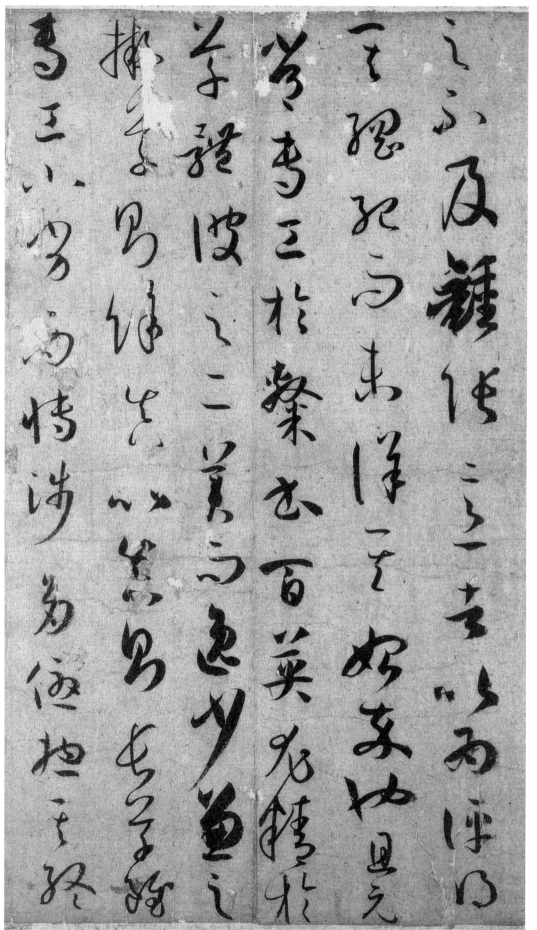

草。虽专工小劣。而博涉多优。总其终

之不及钟张。意者以为评得其纲纪。而未详其始卒也。且元常专工于隶书。百英尤精于草体。彼之二美。而逸少兼之。拟草则余真。比真则长

始。匪无乖互。谢安素善尺牍。而轻子敬之书。子敬尝作佳书与之。谓必存录。安辄题后答之。甚以为恨。安尝问敬。卿书何如右军。答云。故

当胜。安云。物论殊不尔。子敬又答。时人那得知。

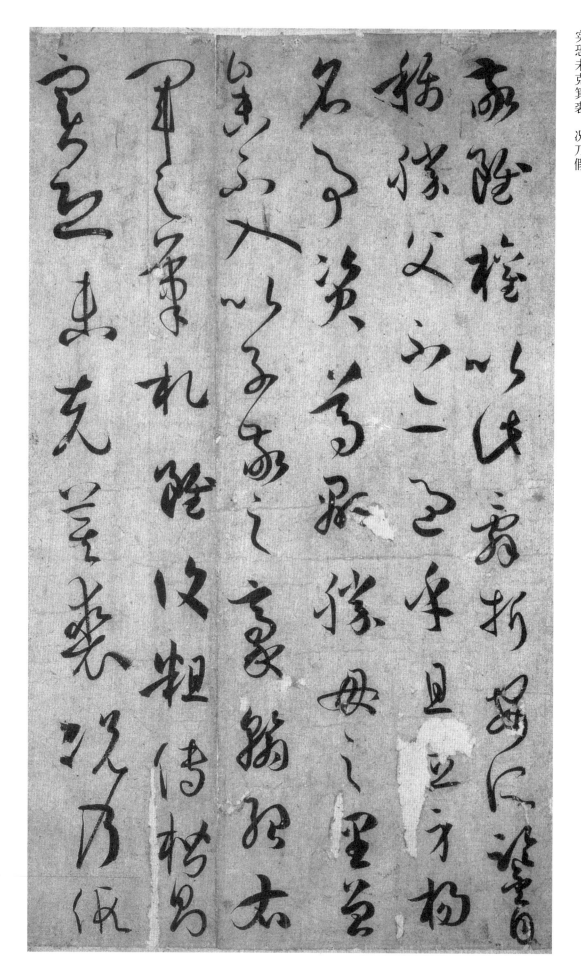

敬虽权以此辞。折安所鉴。自称胜父。不亦过乎。且立身扬名。事资尊显。胜母之里。曾参不入。以子敬之豪翰。绍右军之笔札。虽复粗传楷则。实恐未克箕裘。况乃假

託神仙。耻崇家范。以斯成学。孰愈面墙。后羲之往都。临行题壁。子敬密拭除之。辄书易其处。私为不恶。羲之还见。乃叹曰。吾去时真大醉也。敬乃内惭。是知逸少

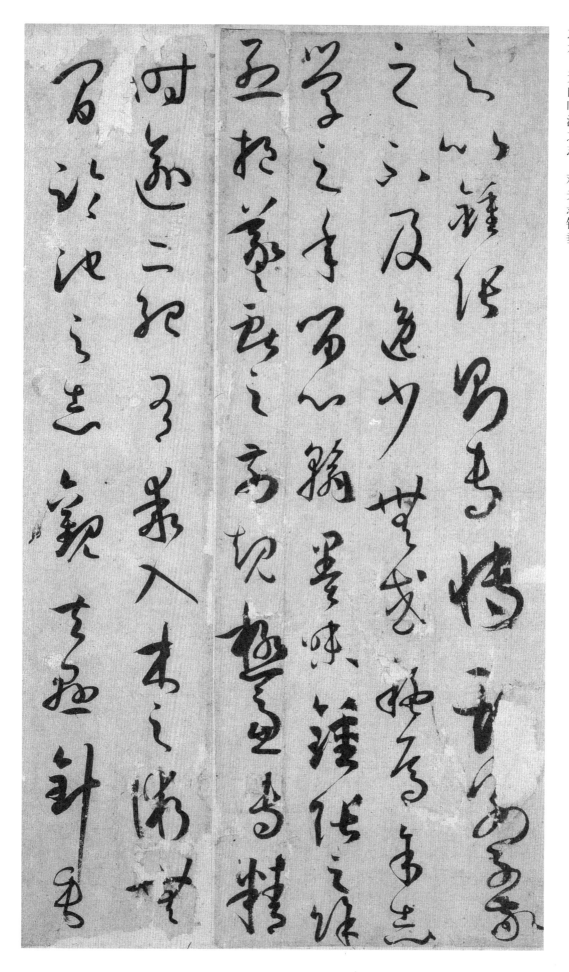

露之异。奔雷坠石之奇。鸿飞兽骇之资。鸾舞蛇惊之态。绝岸颓峰之势。临危据槁之形。或重若崩云。或轻如蝉翼。导之则泉注。顿之则山安。
纤纤乎似初月之出

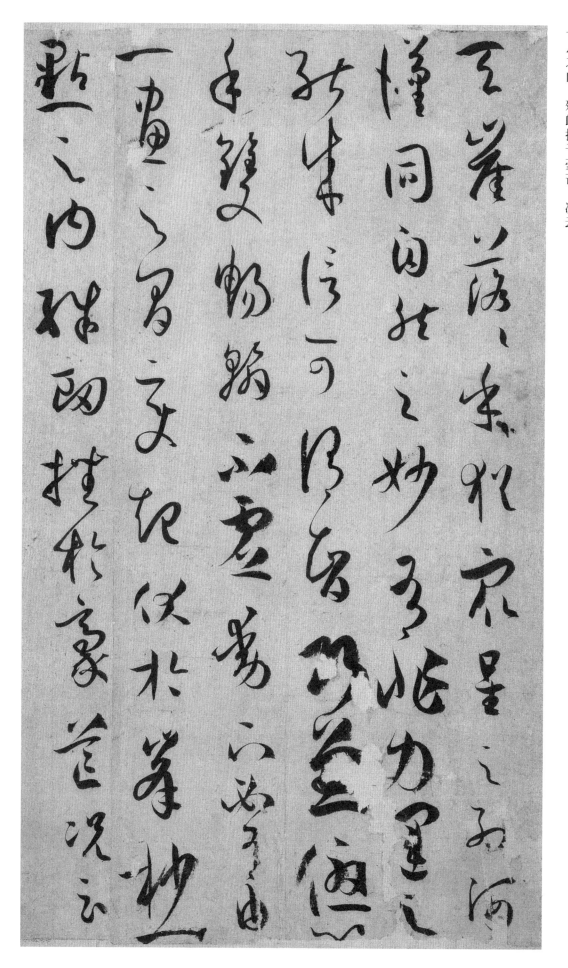

天崖。落落乎犹众星之列河汉。同自然之妙有。非力运之能成。信可谓智巧兼优。心手双畅。翰不虚动。下必有由。一画之间。变起伏于峰杪。一点之内。殊衄挫于豪芒。况云

积其点画。乃成其字。曾不傍窥尺牍。俯习寸阴。引班超以为辞。援项籍而自满。任笔为体。聚墨成形。心昏拟效之方。手迷挥运之理。求其妍

妙。不亦谬哉。然君子立

身。务修其本。扬雄谓。诗赋小道。壮夫不为。况复溺思豪厘。沦精翰墨者也。夫潜神对弈。犹标坐隐之名。乐志垂纶。尚体行藏之趣。讵若功宣礼乐。妙拟神仙。犹埏埴之罔穷。

与工炉而并运。好异尚奇之士。玩体势之多方。穷微测妙之夫。得推移之奥赜。著述者假其糟粕。藻鉴者挹其菁华。固义理之会归。信贤达之兼善者矣。存精寓

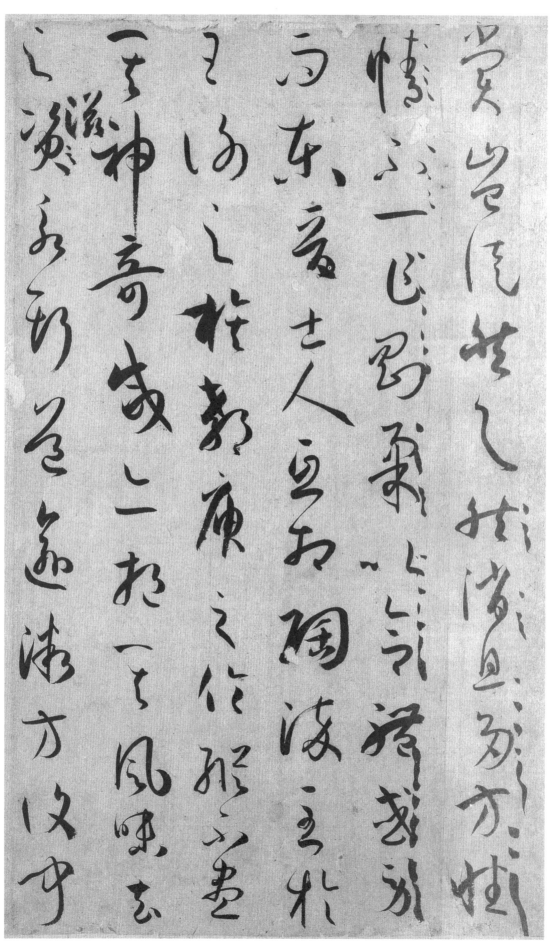

赏。岂徒然欤。而东晋士人。互相陶染。至于王谢之族。郗庾之伦。纵不尽其神奇。咸亦挹其风味。去之滋永。斯道愈微。方复闻

疑称疑。得末行末。古今阻绝。无所质问。设有所会。缄秘已深。遂令学者茫然。莫知领要。徒见成功之美。不悟所致之由。或乃就分布于累年。向规矩而犹远。图

真不悟。习草将迷。假令薄解草书。粗传隶法。则好溺偏固。自阂通规。讵知心手会归。若同源而异派。转用之术。犹共树而分条者乎。加以趋变适时。

草乖使转。不能成字。真亏点

行书为要。题勒方幅。真乃居先。草不兼真。殆于专谨。真不通草。殊非翰札。真以点画为形质。使转为情性。草以点画为情性。使转为形质。

画。犹可记文。回互虽殊。大体相涉。故亦傍通二篆。俯贯八分。包括篇章。涵泳飞白。若豪厘不察。则胡越殊风者焉。至如钟繇隶奇。张芝草圣。此乃专精一体。以致绝伦。

伯英不真。而点画狼藉。元常不草。使转纵横。自兹已降。不能兼善者。有所不逮。非专精也。虽篆隶草章。工用多变。济成厥美。各有攸宜。篆尚婉而通。隶欲精而

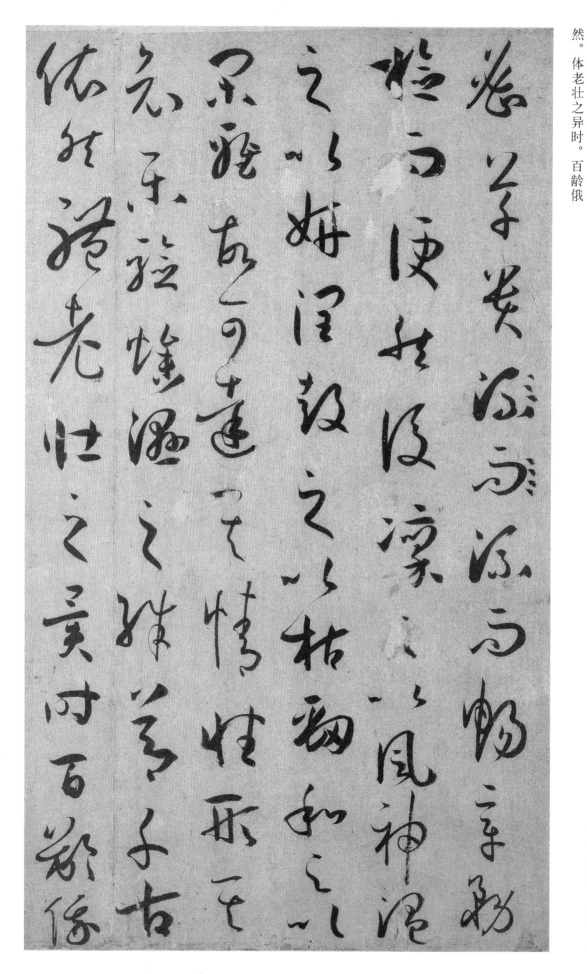

密。草贵流而畅。章务检而便。然后凛之以风神。温之以妍润。鼓之以枯劲。和之以闲雅。故可达其情性。形其哀乐。验燥湿之殊节。千古依

然。体老壮之异时。百龄俄

项。嗟乎。不入其门。讵窥其奥者也。又一时而书。有乖有合。合则流媚。乖则雕疏。略言其由。各有其五。神怡务闲。一合也。感惠徇知。二合也。时和气润。

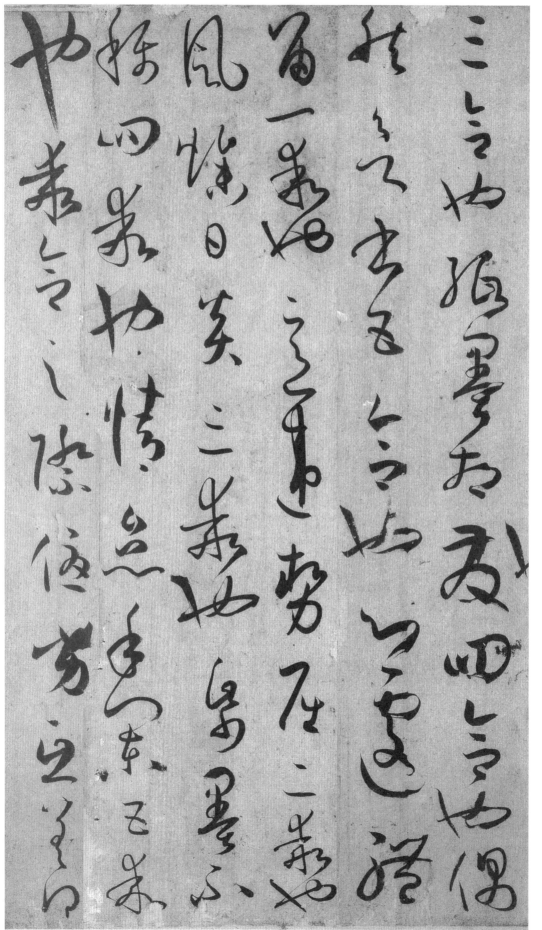

三合也。纸墨相发。四合也。偶然欲书。五合也。心遽体留。一乖也。意违势屈。二乖也。风燥日炎。三乖也。纸墨不称。四乖也。情怠手阑。五乖也。乖合之际。优劣互差。得

妙。虽述犹疏。徒立其工。

时不如得器。得器不如得志。若五乖同萃。思遏手蒙。五合交臻。神融笔畅。畅无不适。蒙无所从。当仁者得意忘言。罕陈其要。企学者希风叙

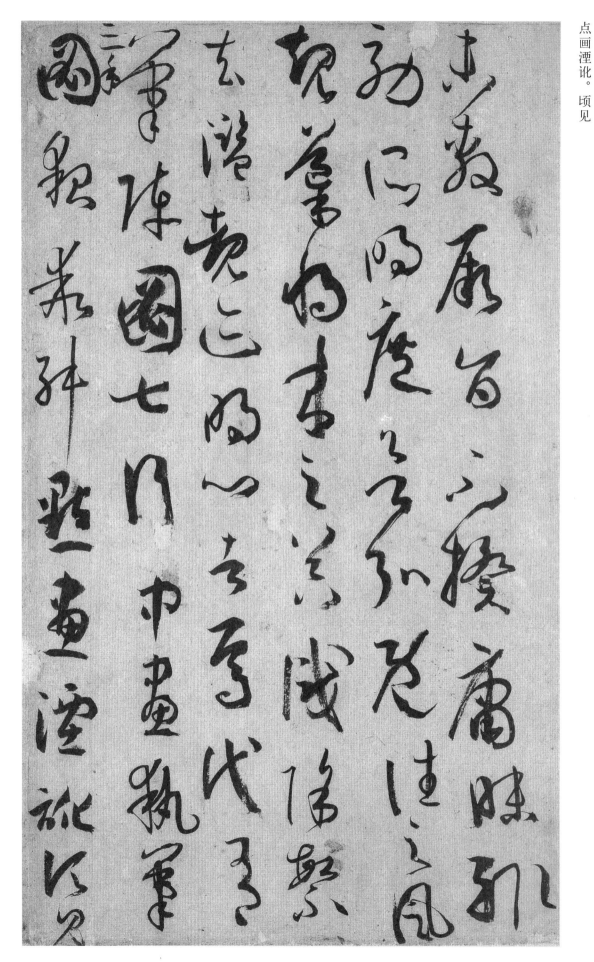

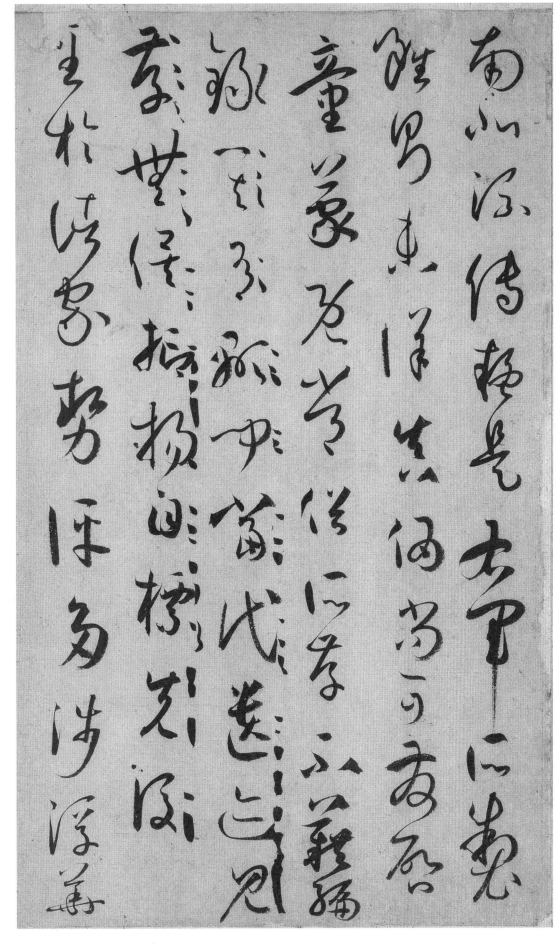

南北流传。疑是右军所制。虽则未详真伪。尚可发启童蒙。既常俗所存。不藉编录。至于诸家势评。多涉浮华。

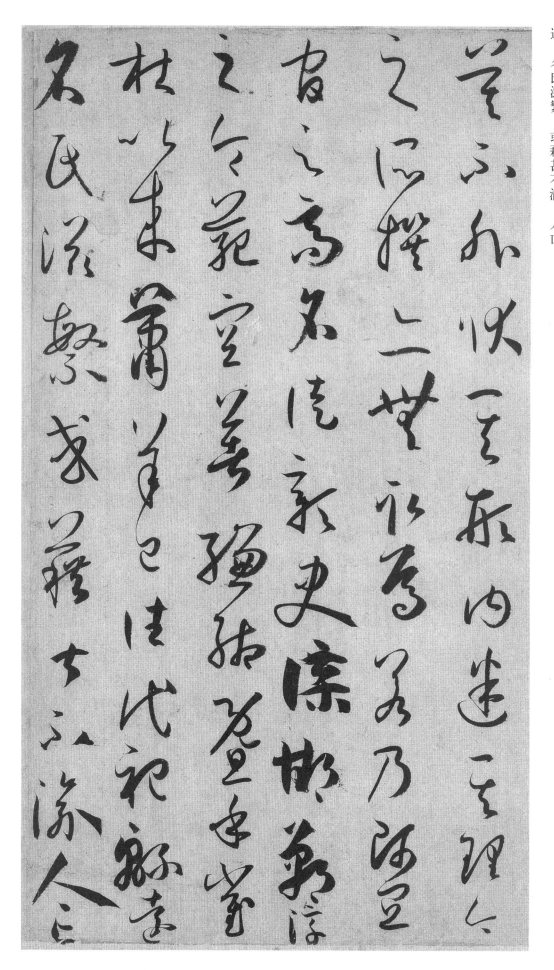

莫不外状其形。内迷其理。今之所撰。亦无取焉。若乃师宜官之高名。徒彰史牒。邯郸淳之令范。空著缣缃。暨乎崔杜以来。萧羊已往。代祀绵远。名氏滋繁。或藉甚不渝。人亡

承羲献之将坠，峻掩，便以将坠，使乃不传搜秘。无加以尘坋，不传搜秘将。尽偶逢缄赏，时偶逢缄赏，时亦罕窥。优劣纷纭，殆难觌缕。其有显闻当代，遗迹见存，无俟抑扬，杨自标先后。且

业显。或凭附增价。身谢道衰。加以糜蠹不传。搜秘将尽。偶逢缄赏。时亦罕窥。优劣纷纭。殆难觌缕。其有显闻当代。遗迹见存。无俟抑扬。自标先后。且

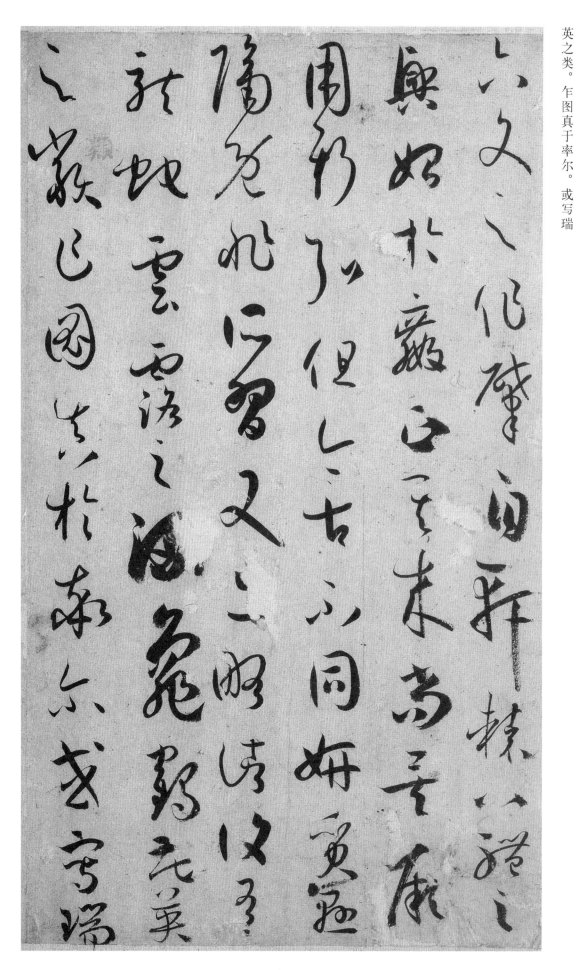

于当年。巧涉丹青。工亏翰墨。异夫楷式。非所详焉。代传羲之与子敬笔势论十章。文鄙理疏。意乖言拙。详其旨趣。殊非右军。且右军位重才

高。调清词雅。声尘未泯。翰

汉末伯英下少一百六十六馀字

约理赡。迹显心通。披卷可明。下笔无滞。诡词异说。非所详焉。然今之所陈。务裨学者。但右军之书。代多称习。良可据为宗匠。取立指归。岂唯会古通今。亦乃情深调合。

致使摹拓日广。研习岁滋。先后著名。多从散落。历代孤绍。非其效欤。试言其由。略陈数意。止如乐毅论。黄庭经。东方朔画赞。太师箴。兰亭集序。

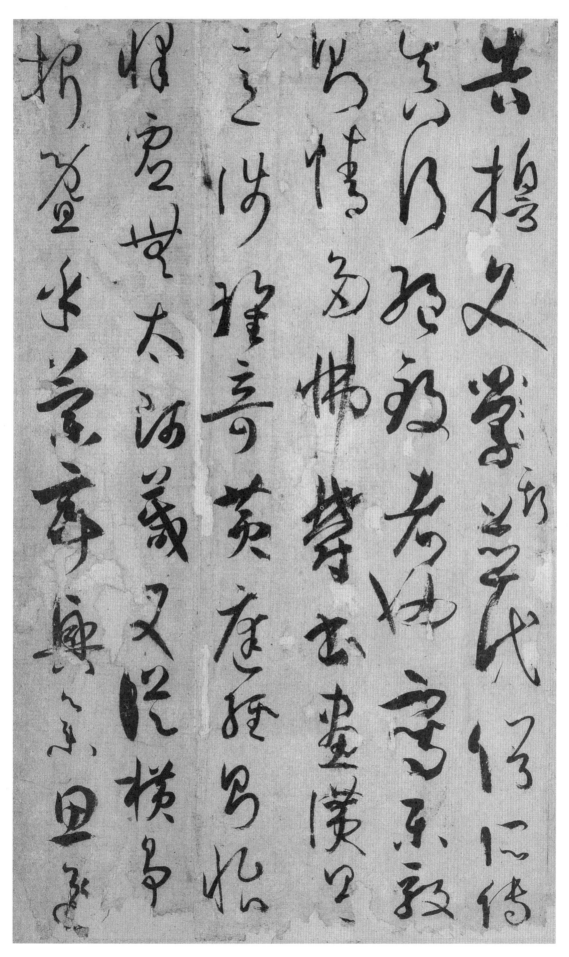

告誓文。斯并代俗所传。真行绝致者也。写乐毅则情多怫郁。书画赞则意涉瑰奇。黄庭经则怡怿虚无。太师箴又纵横争折。暨乎兰亭兴集。思逸

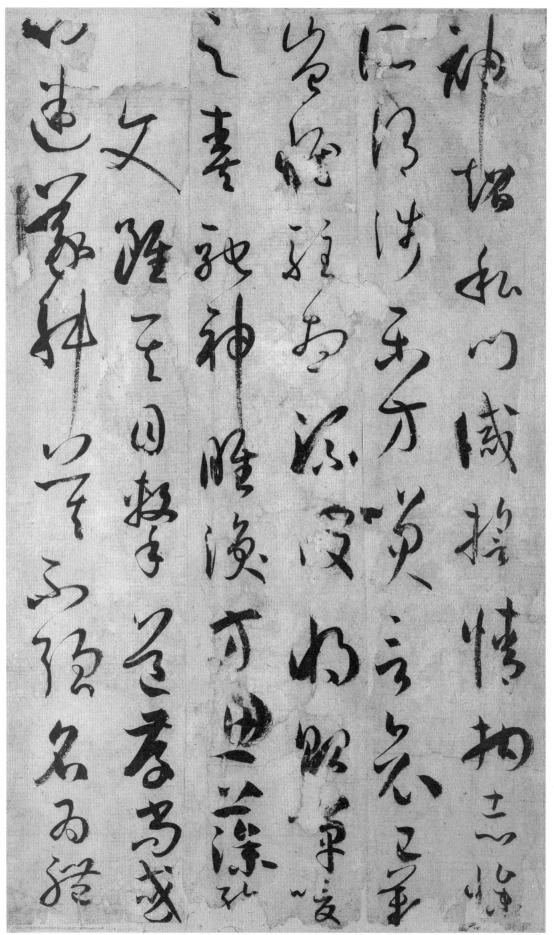

神超。私门誓。情拘志惨。所谓涉乐方笑。言哀已叹。岂惟驻想流波。将贻嘽

之奏。驰神睢涣。方思藻绘之文。虽其目击道存。尚或心迷义

舛。莫不强名为体。

共习分区。岂知情动形言。取会风骚之意。阳舒阴惨。本乎天地之心。既失其情。理乖其实。原夫所致。安有体哉。夫运用之方。虽由己出。规模所设。信属目前。

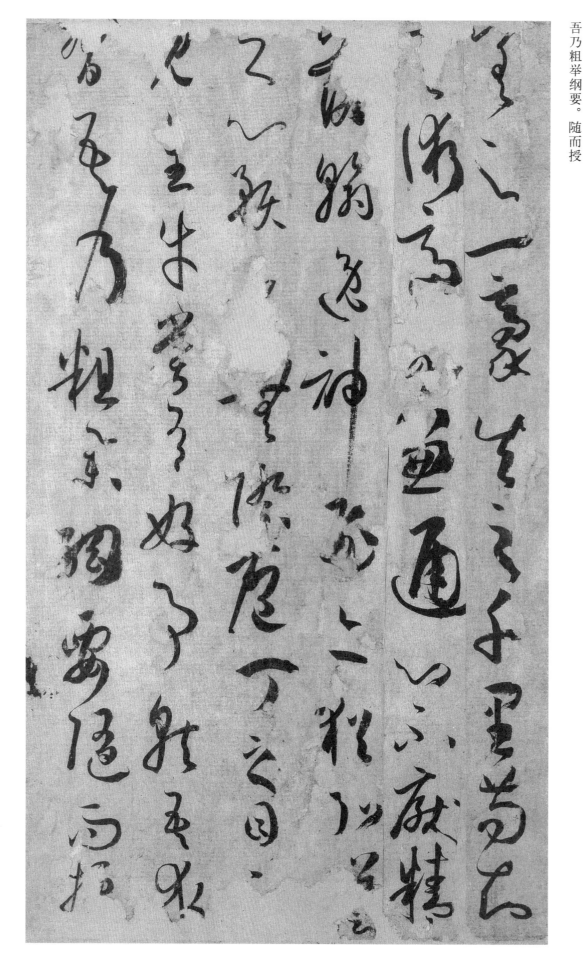

差之一豪。失之千里。苟知其术。适可兼通。心不厌精。落。翰逸神飞。亦犹弘羊之心。预乎无际。庖丁之目。不见全牛。尝有好事。就吾求习。吾乃粗举纲要。随而授

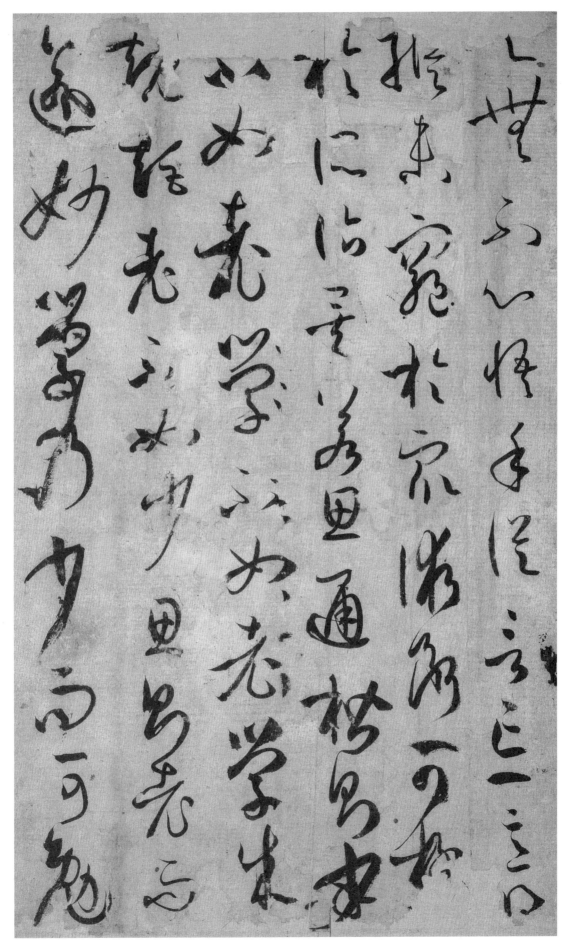

之。无不心悟手从。言忘意得。纵未窥于众术。断可极于所诣矣。若思通楷则。少不如老。学成规矩。老不如少。思则老而逾妙。学乃少而可勉。

草書正文（右側豎排）：
一、時一一時一也極其分矣如初學分布但求平正既知平正務追險絕既能險絕復歸平正初謂未及中則過之後乃通會通會之際人書俱老仲尼

勉之不已。抑有三时。时然一变。极其分矣。至如初学分布。但求平正。既知平正。务追险绝。既能险绝。复归平正。初谓未及。中则过之。后乃通会。通会之际。人书俱老。仲尼

云。五十知命。七十从心。故以达夷险之情。体权变之道。亦犹谋而后动。动不失宜。时然后言。言必中理矣。是以右军之书。末年多妙。当缘

思虑通审。志气和平。不激不厉。

而风规自远。子敬已下。莫不鼓努为力。标置成体。岂独工用不侔。亦乃神情悬隔者也。或有鄙其所作。或乃矜其所运。自矜者。将穷性域。绝于诱进之途。自

鄙者。尚屈情涯。必有可通之理。嗟乎。盖有学而不能。未有不学而能者也。考之即事。断可明焉。然消息多方。性情不一。乍刚柔以合体。忽劳逸而分驱。或恬淡雍容。内涵筋

骨。或折挫槎。外曜峰芒。察之者尚精。拟之者贵似。况拟不能似。察不能精。分布犹疏。形骸未检。跃泉之态。未睹其妍。窥井之谈。已闻

其丑。纵欲揞突

骨或折挫槎孙曜峰㟧

芒察之者尚精拟之者

似况拟不能似察不能精

察拟不能似察不能精

似泉未睹其妍窥

之态未睹其妍窥

之谈已闻其丑纵欲揞突

羲献。诬罔钟张。安能掩当年之目。杜将来之口。慕习之辈。尤宜慎诸。至有未悟淹留。偏追劲疾。不能迅速。翻效迟重。夫劲速者。超逸之机。迟留者。赏会之致。

将反其速。行臻会美之方。专溺于迟。终爽绝伦之妙。能速不速。所谓淹留。因迟就迟。讵名赏会。非夫心闲手敏。难以兼通者焉。假令众妙攸归。务存

骨气。骨既存矣。而遒润加之。亦犹枝干扶疏。凌霜雪而弥劲。花叶鲜茂。与云日而相晖。如其骨力偏多。遒丽盖少。则若枯槎架险。巨石当路。虽妍媚云阙。而体质存

焉。若遒丽居优。骨气将劣。譬夫芳林落蕊。空照灼而无依。兰沼漂萍。徒青翠而奚托。是知偏工易就。尽善难求。虽学宗一家。而变成多体。莫不随其性欲。便以为姿。质直者则径

随其性欲，便以为姿：质直者则径侹不遒，刚很者又倔强无润，矜敛者弊于拘束，脱易者失于规矩，温柔者伤于软缓，躁勇者过于剽迫，狐疑者溺于滞涩……

促不遒。刚者又掘强无润。矜敛者弊于拘束。脱易者失于规矩。温柔者伤于软缓。躁勇者过于剽迫。狐疑者溺于滞涩。迟重者终于蹇钝。轻琐者染于俗吏。斯皆

独行之士。偏玩所乖。易曰。观乎天文。以察时变。观乎人文。以化成天下。况书之为妙。近取诸身。假令运用未周。尚亏工于秘奥。而波澜之际。已浚发于灵台。必能傍通点

画之情。博究始终之理。镕铸虫篆。陶均草隶。体五材之并用。仪形不极。象八音之迭起。感会无方。至若数画并施。其形各异。众点齐列。为

体互乖。一点成一字之规。一字乃终篇之准。违而不犯。和而不

同帽不差违笔不恒庆笔

慌方淫楊濃遂枯泯规矩松

方圆遁鈎繩之曲直乍顯乍

晦差行差藏穷家松毫端合

诵与情调松纸上無間心手

亡懐楷别自可首羲献而

無失。違鍾張而尚工。譬夫絳樹青琴。殊姿共艷。隨珠和璧。異質同妍。何必刻鶴圖龍。竟慚真體。得魚獲兔。猶吝筌蹄。聞夫家有南威之容。

乃可論于淑媛。有

龙泉之利。然后议于断割。语过其分。实累枢机。吾尝尽思作书。谓为甚合。时称识者。辄以引示。其中巧丽。曾不留目。或有误失。翻被嗟

赏。既昧所见。尤喻

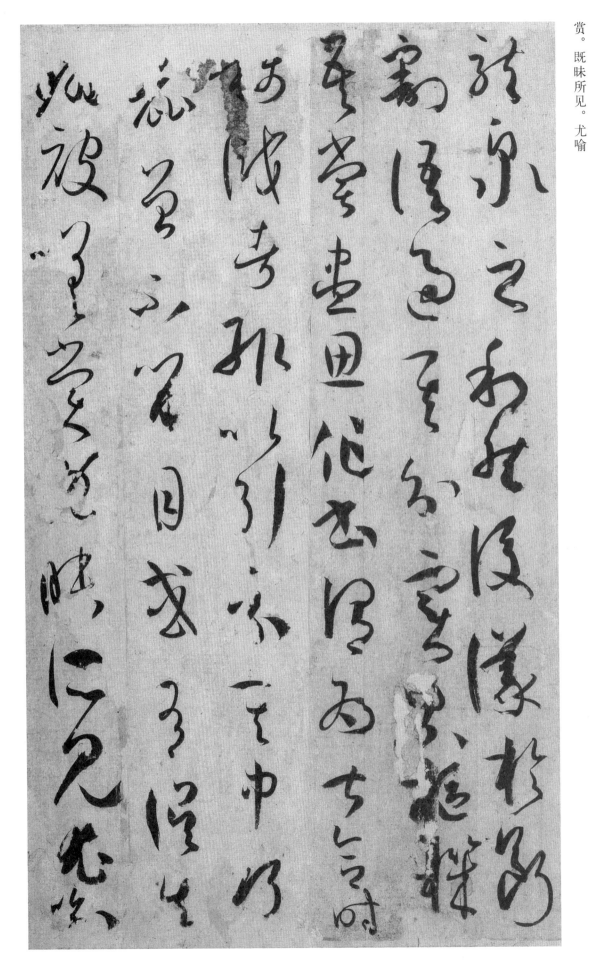

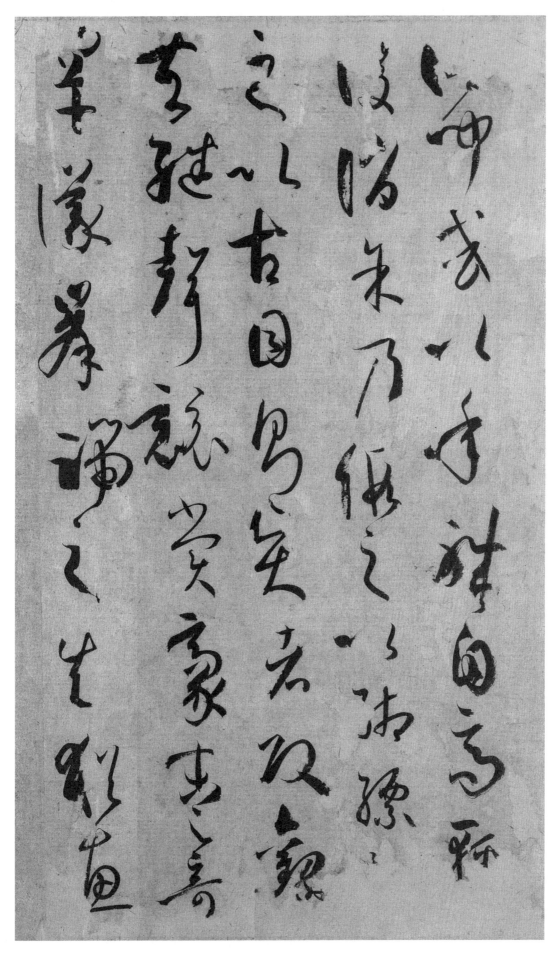

所闻。或以年职自高。轻致陵诮。余乃假之以缃缥。题之以古目。则贤者改观。愚夫继声。竞赏豪末之奇。罕议峰端之失。犹惠

逸足伏枥。凡识知其绝群。则伯喈不足称。良乐未可尚也。至若老姥遇题扇。初怨而后请。门生获书机。父削而子懊。知与不知也。夫士屈于不知己。而申于知己。

逸足伏枥。凡识知其绝群。则伯喈不足称。良乐未可尚也。至若老姥遇题扇。初怨而后请。门生获书机。父削而子懊。知与不知也。夫士屈于不知己。而申于知己。

彼不知也。曷足怪乎。故庄子曰。朝菌不知晦朔。蟪蛄不知春秋。老子云。下士闻道。大笑之。不笑之。则不足以为道也。岂可执冰而咎夏虫哉。

自懂韜已来，善者为妍，不善者为矣。

自汉魏已来。论书者多矣。妍蚩杂糅。条目纠纷。或重述旧章。了不殊于既往。或苟兴新说。竟无益于将来。徒使繁者弥繁。阙者仍阙。今撰为六篇。分成两卷。第其工用。名曰书谱。庶使一家后进。奉以规

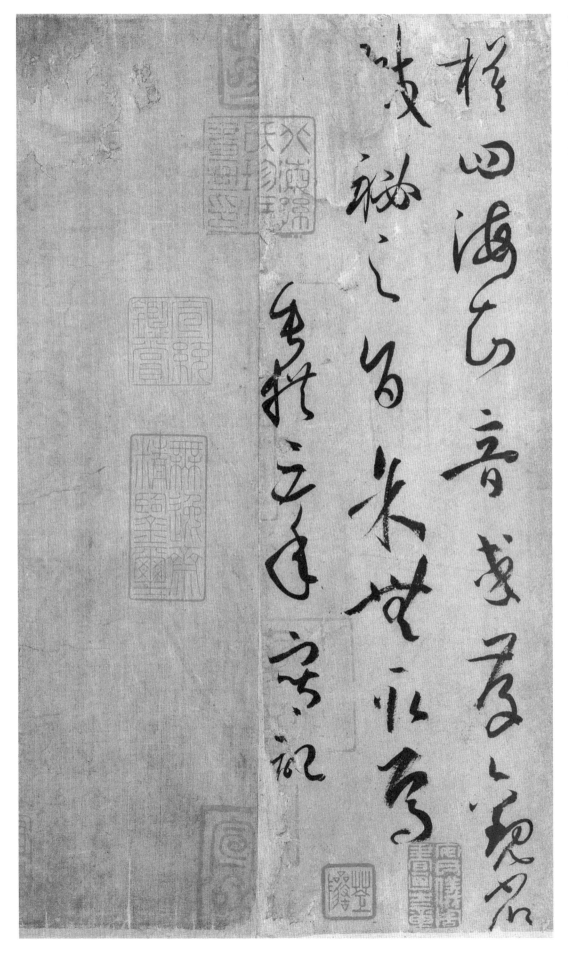

模。四海知音。或存观省。缄秘之旨。余无取焉。垂拱三年写记。

孙过庭草书用笔解析

用笔法是运用笔毫在纸上书写的方法。草书的用笔与楷书的用笔在某些方面有相似之处，如都有藏锋与露锋、逆锋与顺锋、方笔与圆笔、提按与顿挫，但草书之所以为草书，还是有不同于楷书的独特的用笔法。

孙过庭在《书谱·序》中说："真以点画为形质，使转为情性；草以点画为情性，使转为形质。草乖使转，不能成字；真亏点画，犹可记文。"也就是说，使转是草书的主要笔法，不懂得使转，就不懂得草书的用笔法。什么叫使转呢？孙过庭说："使，谓纵横牵掣之类是也；转，谓钩环盘纡之类是也。"很明显，"使"就是写横、撇、捺时上下左右的连续运动，"转"就是写折或钩时环转盘绕的曲线运动。但若依此把使转理解为画圈圈，那就大错特错了。其实，草书最忌"行行若萦春蚓，字字如绾秋蛇"，在纵横牵掣、钩环盘纡的运动中要有笔的起结转换，要有笔的起伏顿挫，诚如刘熙载所说："草书尤重筋节，若笔无转换，一直溜下，则筋节亡矣。虽气脉雅尚绵亘，然总须使前笔有结，后笔有起，明续暗断，斯非浪作。"除使转外，还有代笔法、缩笔法、连笔法、曲笔法、逆笔法，所有这些构成了丰富多彩的草书用笔法。

草书用笔有两忌：一忌行笔急。王羲之在《题卫夫人笔阵图后》说："不得急，令墨不入纸，若急作，意思浅薄，而笔则直过。"有人以为草书一定写得很快，那其实是误解，实际上，书写草书，尤其是初学草书，绝对不能快。若一味求快，笔在纸上一滑而过，纸上留不住墨，达不到入木三分的效果，体现在纸上的东西就非常单薄。当然也不能过于慢，太慢就没有了笔势。而应慢中有快，有慢有快。孙过庭草书中，横画较慢而竖画较快，捺画较慢而撇画较快。即使相同的笔画，也有慢有快。如同是竖画，悬针竖慢而垂露竖快；同是捺画，行笔慢而收笔快，关键是把快与慢巧妙地结合起来，形成多变的节奏。不仅行笔的节奏如此，笔画的曲直、起笔的藏露也是如此。总之，写草书要以慢为主，慢中有快；以曲为主，曲中有直；以露锋为主，露中有藏；以提为主，提中有按。二忌用笔软。草书的笔势，一般都比较险绝，而险绝的笔势没有笔力是产生不出来的。诚如刘熙载在《艺概》中说："草书尤重笔力。盖草势尚险，凡物险者颠，非具有力，奚以图之？"如何才能产生笔力呢？首先靠正确的执笔方法。执笔要高，笔锋要长，手腕要悬。这样，通身之力才能通过手臂凝聚到笔毫，又通过笔毫倾泻到纸上，否则，如果单靠手指的力量，很难产生过人的笔力。其次靠正确的运笔方法，要中锋为主，侧锋为辅，只有笔心经常保持在点画的中线上，才能产生浑厚、饱满、富有立体感的线条。再次，笔要提得起，按得下，董其昌在《画禅室随笔》中说："发笔处便要提得起，不使其自偃，难在遒劲，而遒劲非是怒笔木强之谓，乃大力人通身是力，倒辄能起，此唯褚河南、虞永兴行书得之，须悟后始肯余言也。"因此，"提"是腕中的一种感觉，是暗中运气，使笔锋在运行中始终保持一种挺立的状态，写出的字才能力透纸背，入木三分，但若没有天长日久、持之以恒的艰苦训练，是达不到此种境界的。最后必须强调的是行笔中的牵丝引带一定要比书写笔画时还要加倍用力。牵丝因势而生，引带由力而出，才能给人以真正的美感。

基本笔法

像楷书一样，草书也有横、竖、撇、捺、点、钩、折七种基本笔画。但草书的写法与楷书有很大的区别。它不像楷书那样有固定的运笔线路图，在很多时候，它没有明确意义上的横、竖、撇、捺，没有严格意义上的起笔、运笔、收笔的界限，甚至说不清是方是圆，是藏是露。它可以把楷书几次起收笔的笔画连续书写，形成新的笔画，还可以改变楷书的行笔路线和方向。孙过庭在《书谱·序》中说："草以使转为形质。"在草书用笔中，必须抓住这一关键，在使转、提按中变化出各种各样的笔法，以模糊楷书意义上的基本笔画。当然，模糊横、竖、撇、捺等基本笔画的写法，不等于草书不需要掌握这些基本笔画，恰恰相反，是对基本笔画的写法提出了更高的要求，这一点是学习草书用笔前必须明白的问题。

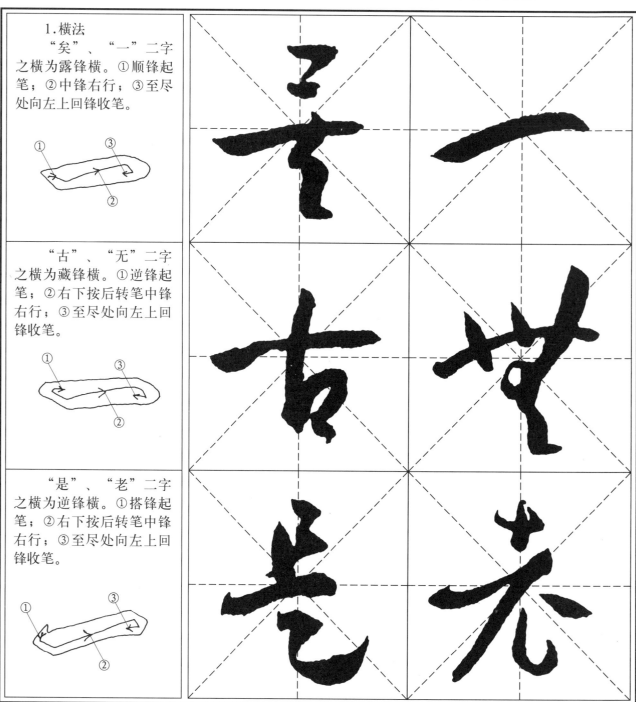

1.横法
"矣"、"一"二字之横为露锋横。①顺锋起笔；②中锋右行；③至尽处向左上回锋收笔。

"古"、"无"二字之横为藏锋横。①逆锋起笔；②右下按后转笔中锋右行；③至尽处向左上回锋收笔。

"是"、"老"二字之横为逆锋横。①搭锋起笔；②右下按后转笔中锋右行；③至尽处向左上回锋收笔。

"专"、"英"二字下横为上折横。①逆锋起笔；②右下按后转笔中锋右行；③至尽处转笔向左上提笔出锋。

"所"、"互"二字之横为下折横。①逆锋起笔；②转笔右下按后中锋右行；③至尽处折笔向左下提笔出锋。

2.竖法

"舞"、"折"二字右竖为悬针竖。①逆锋起笔；②右下顿后折笔中锋下行；③至尽处逐渐向下提笔出锋。

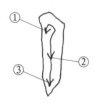

"情"、"假"二字左竖为垂露竖。①顺锋起笔；②中锋下行；③至尽处提笔转锋向左上收笔。

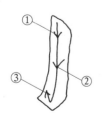

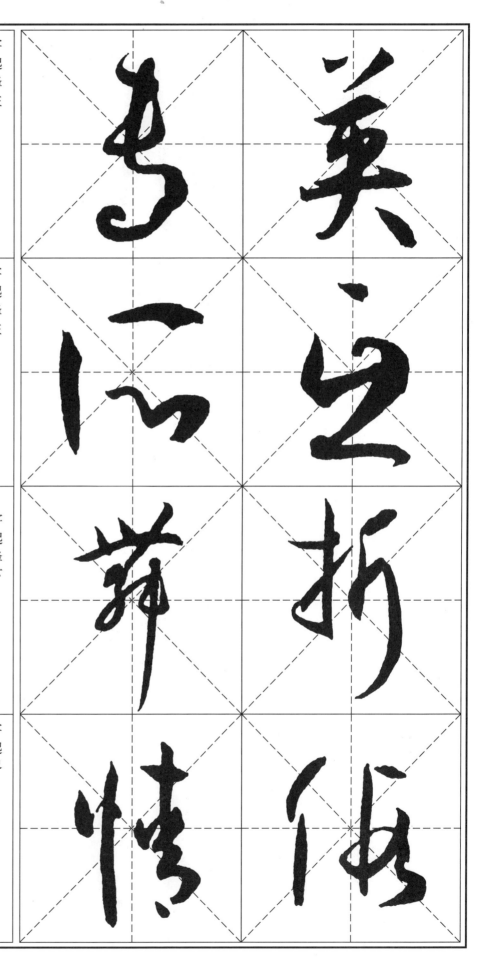

"乖"、"带"二字
中竖为左上挑竖。①逆锋
起笔；②转笔后中锋下
行；③至尽处折锋提笔向
左上出锋收笔。

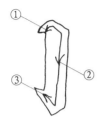

　　"阵"、"条"二字
之竖为右上挑竖。①顺锋
起笔；②中锋下行；③至
尽处转笔向右上提笔出
锋。

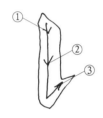

　　3.撇法
　　"人"、"劣"二字
之撇为出锋撇。①逆锋起
笔；②折笔左下行；③至
尽处逐渐向左下出锋收
笔。

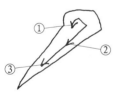

　　"初"、"篇"二字
之撇为左向回锋撇。①逆
锋起笔；②折笔后中锋左
下行；③至尽处转笔提笔
向左上收笔。

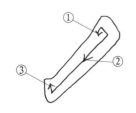

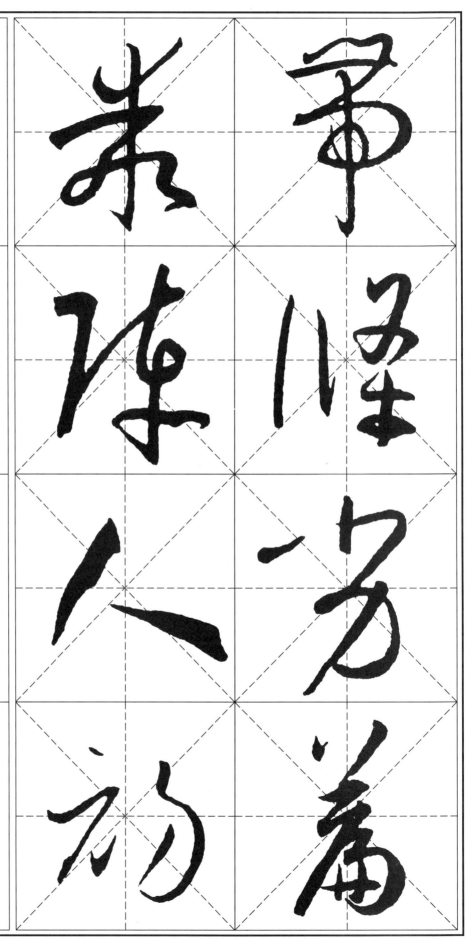

"机"、"独"二字
之撇为右向回锋撇。①顺
锋接竖画起笔；②中锋左
下行；③至尽处提笔转锋
沿原路向右上行笔；④用
力逐渐出锋。

"波"、"使"二字
之撇为连捺撇。①逆锋起
笔；②转笔中锋左下行；
③转笔左上行；④向右下
逐渐提笔出锋。

4.捺法
"文"、"便"二字
之捺为尖反捺。①顺锋起
笔；②中锋右下行；③逐
渐提笔向右下出锋收笔。

"终"、"弊"二字
之捺为钝反捺。①顺锋起
笔；②中锋右下行；③至
尽处提笔向左上回锋收
笔。

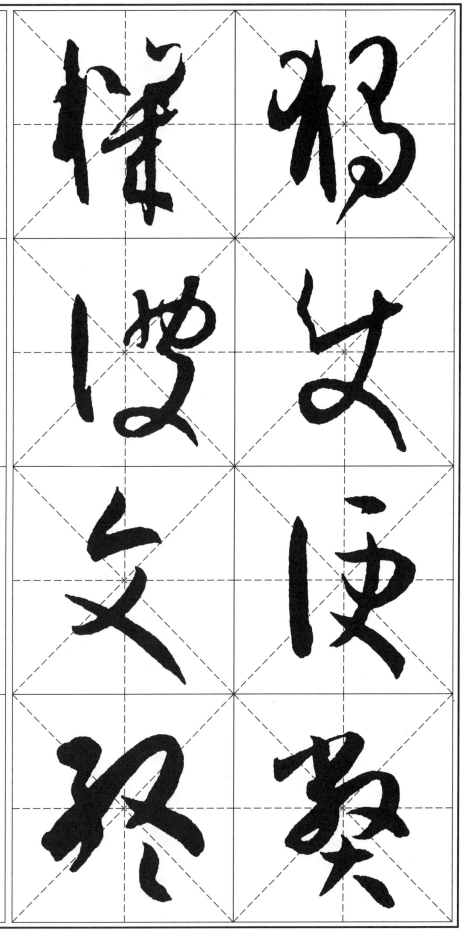

"逆"、"运"二字之捺为横捺。①逆锋起笔；②转笔中锋右行；③至尽处向左上回锋收笔。

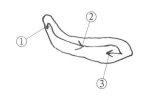

"庭"、"迟"二字之捺为向下反捺。①顺锋起笔；②中锋右下行；③至尽处提笔转锋向左下出锋收笔。

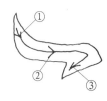

"遏"、"迫"二字之捺为向上反捺。①露锋起笔；②中锋下行；③至折处转锋向右行；④至尽处顿笔后向右上出锋。

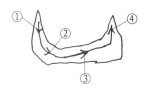

5.点法
"之"、"写"二字上点为藏锋点。①逆锋起笔；②折笔后右下行；③至尽处提笔向左上回锋收笔。

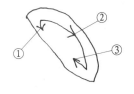

"湘"字左上点与"必"字上点为下挑点。①逆锋起笔；②折笔右行；③至尽处提笔向左下出锋收笔。

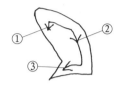

　　"莫"字左上点与"凛"字左下点为上挑点。①逆锋起笔；②折笔右上行；③逐渐提笔向右上出锋收笔。

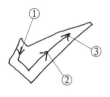

　　"遂"、"兼"二字右上点为撇点。①逆锋起笔；②折笔后左下行；③逐渐提笔向左下出锋收笔。

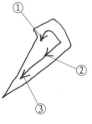

　　6.钩法
　　"虚"、"云"二字之钩为横钩。①露锋起笔；②折笔后中锋右行；③至钩处提笔向左下用力钩出。

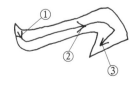

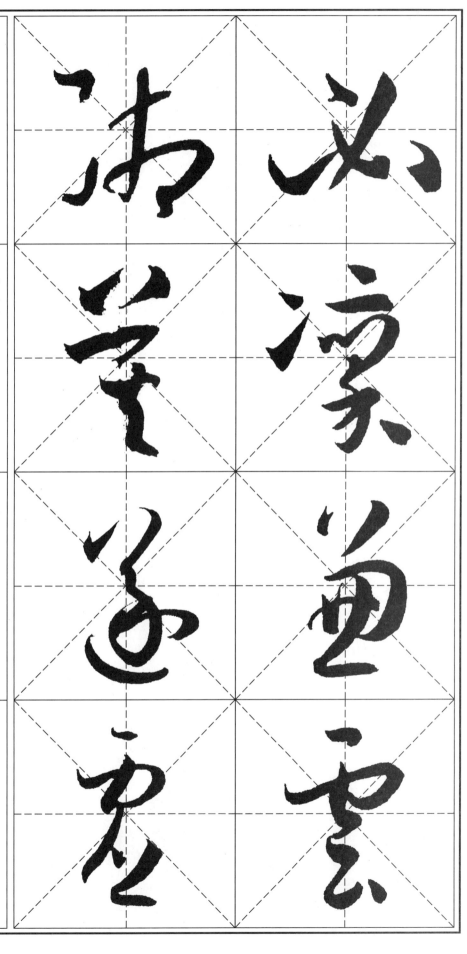

"丹"、"柔"二字之钩为竖钩。①逆锋起笔；②折笔下行；③至钩处提笔折笔向左上用力勾出。

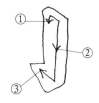

7.折法

"存"、"学"二字之钩为连横钩。①顺锋起笔；②中锋下行；③至钩处转笔左上行；④转笔右行；⑤至尽处向左上回锋收笔。

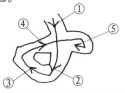

"据"、"援"二字左钩为连挑钩。①顺锋起笔；②中锋下行；③至钩处逐渐提笔向左上勾出；④转笔向右上出锋收笔。

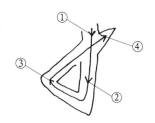

"黄"、"误"二字之折为横折。①逆锋起笔；②折笔后中锋右行；③至折处提笔转锋。④至尽处向左上收笔。

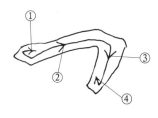

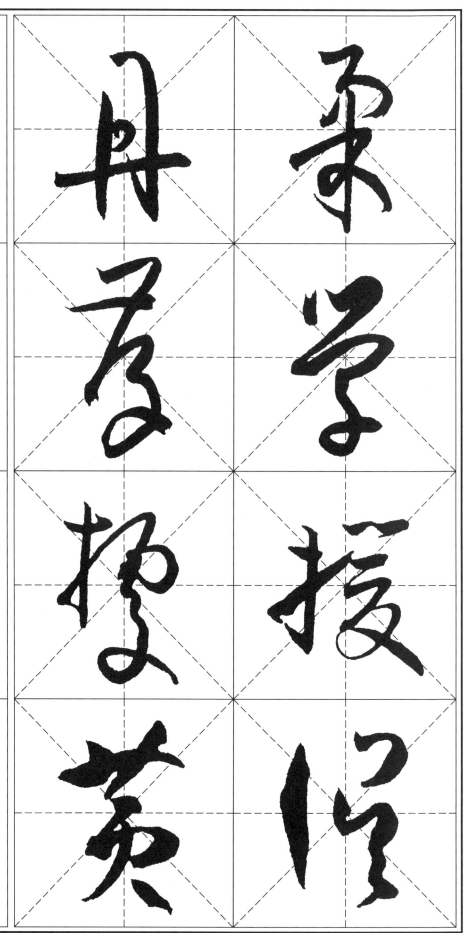

"正"、"此"二字之折为竖折。①顺锋起笔；②中锋下行；③至折处转笔右行；④至尽处提笔左上收笔。

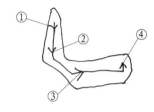

"研"、"广"二字之折为撇折。①逆锋起笔；②折笔右行；③至折处提笔折锋左下；④逐渐提笔向左下收笔。

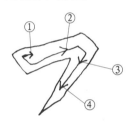

"好"、"妍"二字之折为斜折。①露锋起笔；②中锋右下行；③至尽处逐渐出锋收笔。

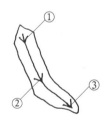

"子"、"学"二字之折为角折。①逆锋起笔；②转笔右行；③至折处提笔向左下出锋。

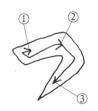

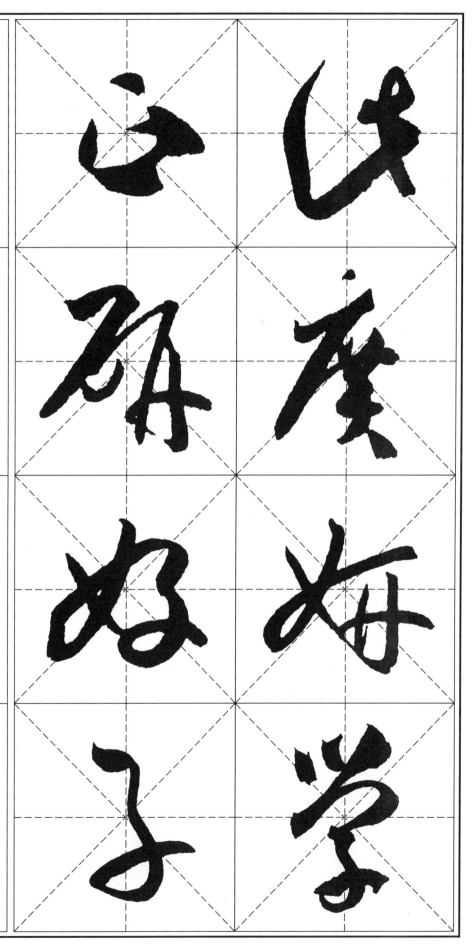

图书在版编目（ＣＩＰ）数据

孙过庭书谱 / 路振平，赵国勇，郭强主编 ；翰墨字
帖编委会编. —— 杭州 ：浙江人民美术出版社，2014.12
（翰墨字帖 ：历代经典碑帖集粹）
ISBN 978-7-5340-4152-5

Ⅰ. ①孙… Ⅱ. ①路… ②赵… ③郭… ④翰… Ⅲ.
①草书－碑帖－中国－唐代 Ⅳ. ①J292.24

中国版本图书馆CIP数据核字(2014)第301573号

丛书策划：舒　晨
主　　编：路振平　赵国勇　郭　强
编　　委：路振平　赵国勇　郭　强　童　蒙
　　　　　舒　晨　陈志辉　徐　敏　叶　辉
责任编辑：冯　玮　舒　晨
装帧设计：陈　书
责任印制：陈柏荣

孙过庭书谱

出版发行　浙江人民美术出版社
地　　址　杭州市体育场路347号
电　　话　0571-85176089
经　　销　全国各地新华书店
网　　址　http://mss.zjcb.com
制　　版　杭州新海得宝图文制作有限公司
印　　刷　浙江兴发印务有限公司
开　　本　889×1194　1/16
印　　张　4.5
印　　数　0,001-3,000
版　　次　2014年12月第1版·第1次印刷
书　　号　ISBN 978-7-5340-4152-5
定　　价　15.00元
如发现印装质量问题，影响阅读，请与本社市场
营销部联系调换。